吳昌碩篆書西泠印社記

中華經典碑帖彩色放大本 九八

中華書局

西泠印社記　西泠山水清／淑，人多才藝，／書畫之外，以／篆刻名者，丁／

鈍	盦	流	于	學
巾	數	風	來	者
至	十	餘	葉	逆
趙	餘	均	會	今
悲	人	被	印	盦

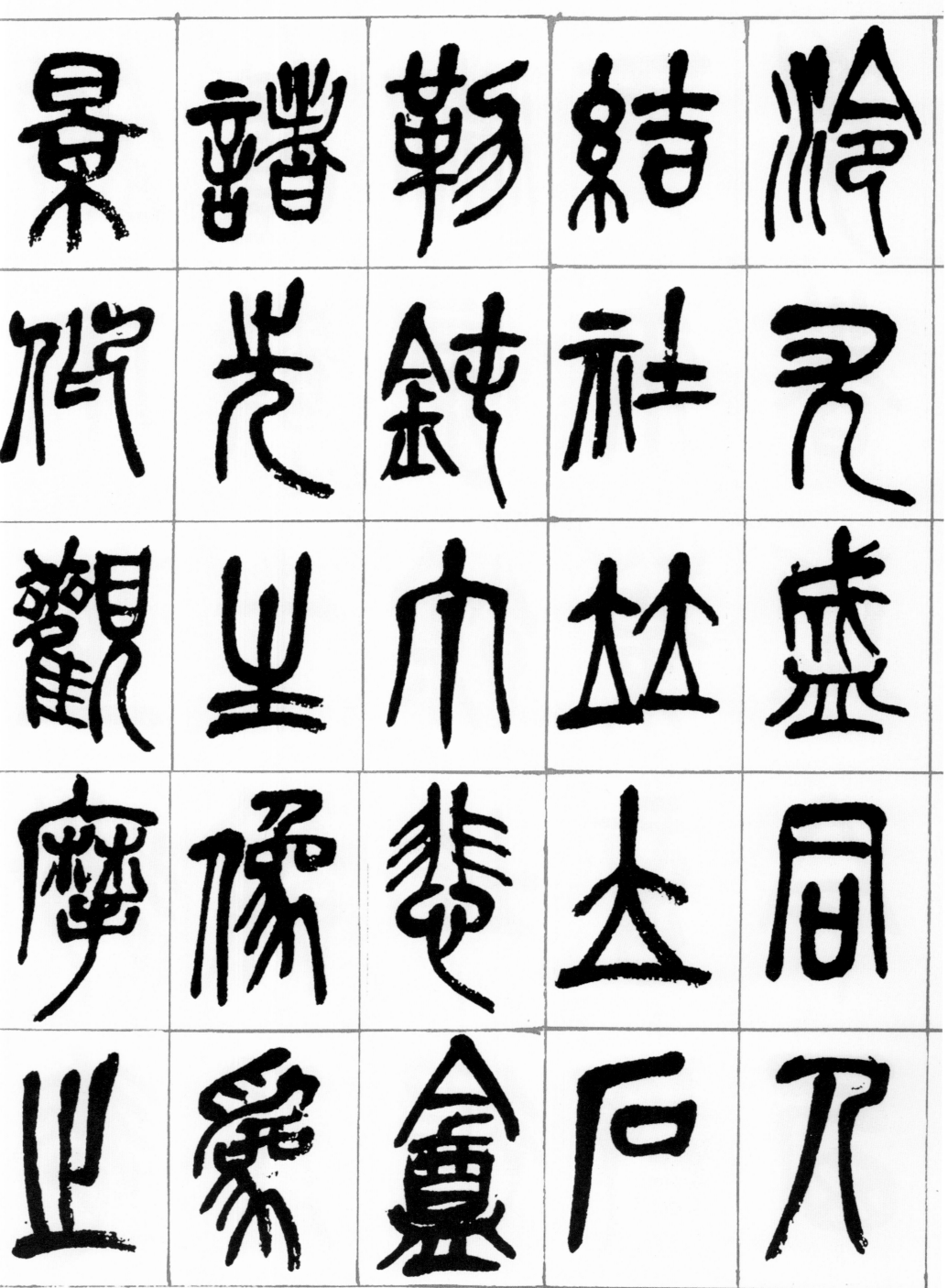

泠尤盛。同人／結社，並立石／勒鈍丁、悲盦／諸先生像，為／景仰觀摩之／

篆書字帖

所，名曰西泠
印社。社地與梅
嶼、柏堂近，風
景幽絕，集資
規畫。創于甲

（篆書字範，自右至左、自上而下讀）

所 名 曰 西 泠
印 社 地 與 梅
嶼 柏 堂 近 風
景 幽 絕 集 資
規 畫 創 于 甲

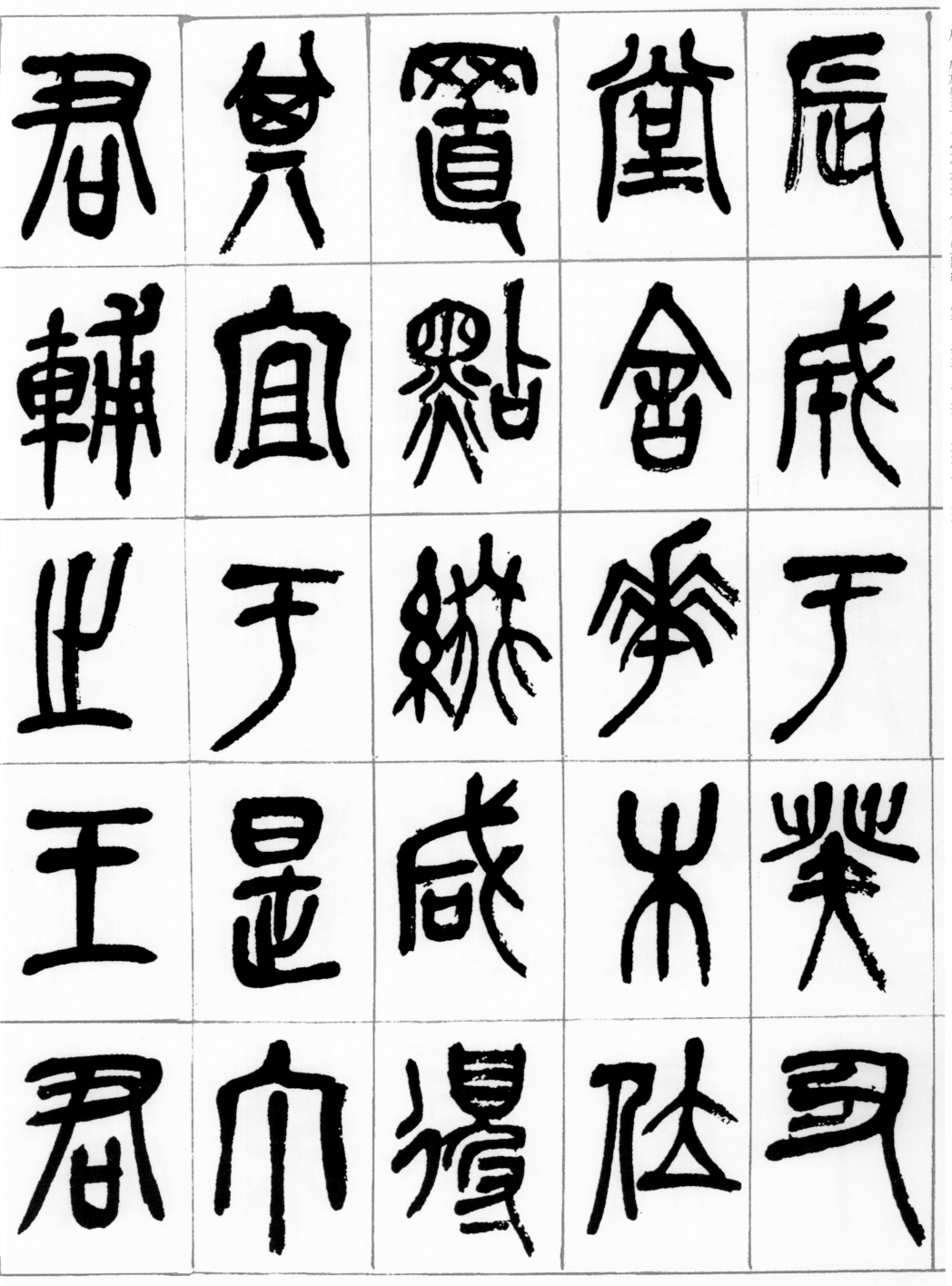

辰，成於癸丑。／堂舍花木，位／置點綴，咸得／其宜。于是丁／君輔之、王君／

6

維季、吳君石／潛、葉君品三，／修啟立約，招／攬同志，入社／者日益眾。于／

7

甲寅九月開社 份份秩秩 觴詠流連 洵雅集 盛事也 印之 佩 見于六國

甲寅九月開／社，份份秩秩、觴詠／流連，洵雅集／盛事也。印之／佩，見于六國，

著于秦，盛于／漢。有官印、／私印之別。刓玉／笵金，間以犀／角、象齒。逮元／

時始有花乳／石之製，各以／意奏刀，而派／亦遂分。鈍丁／諸人，尤為浙／

派領褒。浙派／盛行于世，社／之立，蓋有由／來矣。顧社雖／名西泠，不以／

浙　盛　止　來　名

浙　行　大　臾　富

寒　于　蓋　顧　泠

社　世　多　社　不

浙　社　粵　雖　乙

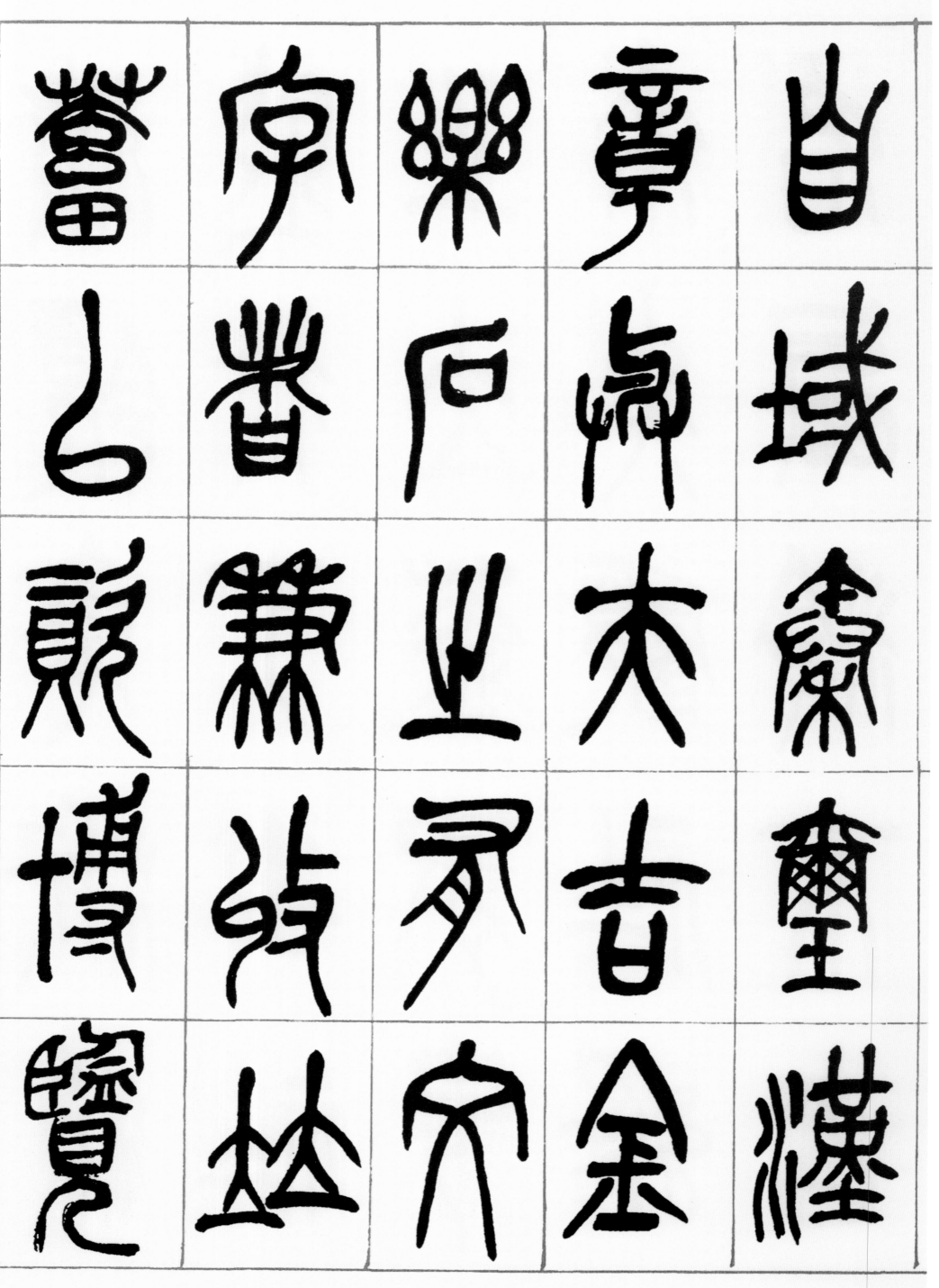

自域。秦璽漢／章，與夫吉金／樂石之有文／字者，兼收並／蓄，以資博覽／

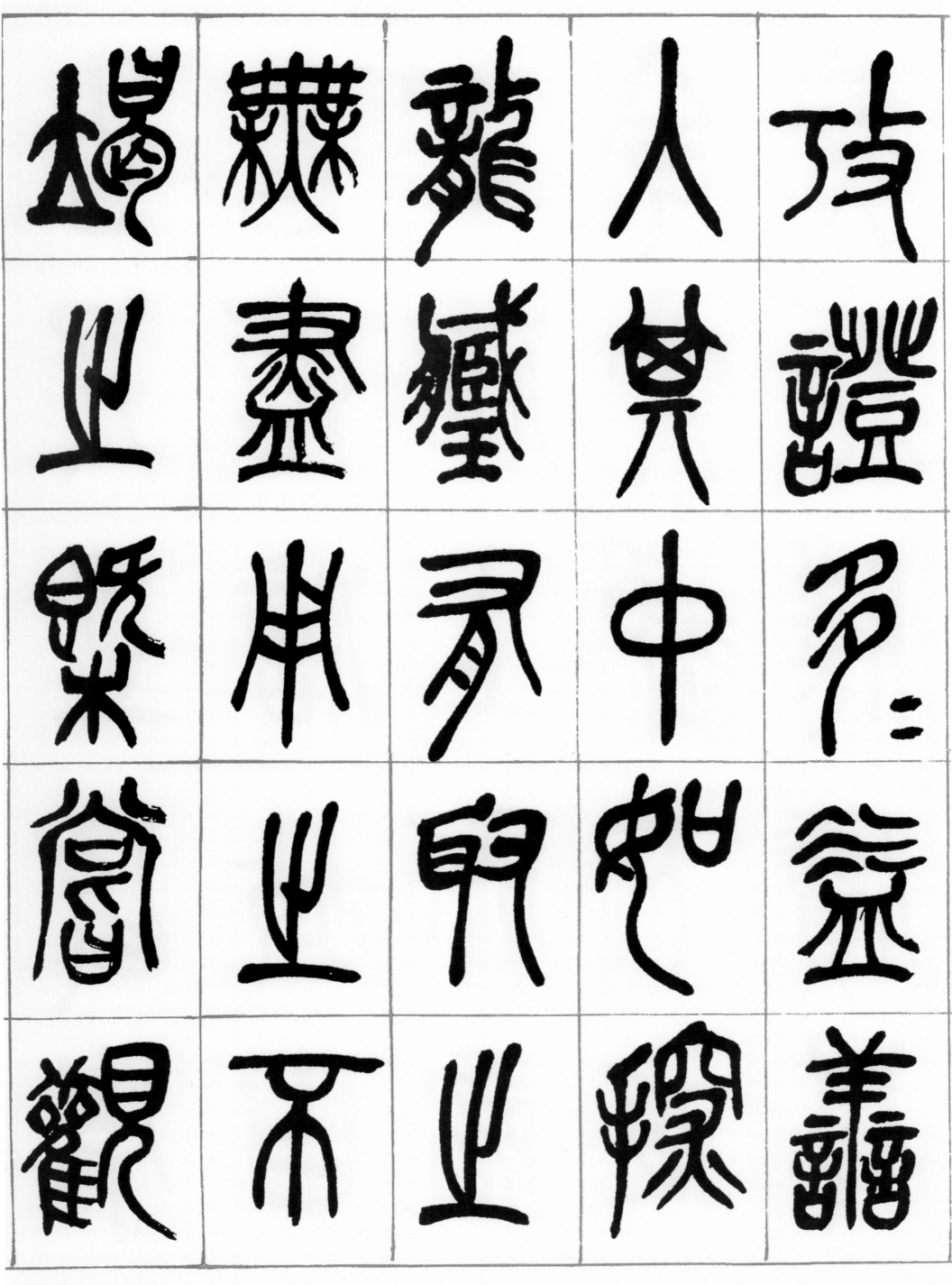

古　以　印　令　契

人　招　信　文　約

之　信　上　遂　牋

印　故　而　下　牘

用　曰　詔　至　罔

古人之印，用
以招信，故曰
印信。上而詔
令文遂，下至
契約牋牘，罔

色，無印，輒疑
為偽。印之與
書畫，固相輔
而行者也。書
畫既有社，印

畫 丙 書 象 气

照 兆 畫 像 莫

矛 暜 固 兒 見

社 也 相 止 輒

兒 書 輔 與 疑

員 爰 社 同 其

嵩 坐 皆 久 原

散 長 戌 謁 瀏

長 敢 維 蓋 正

諸 備 員 予 變

其源流正變。／同人諉重，予／社既成，推予／為之長。予備／員，曷敢長諸／

君子。／惟與諸／君子商略山／水間，得以進／德修業，不僅／以印人終焉，

君 子 惟 與 諸
君 子 商 略 山
水 間 得 以 進
德 修 業 不 僅
以 印 人 終 焉

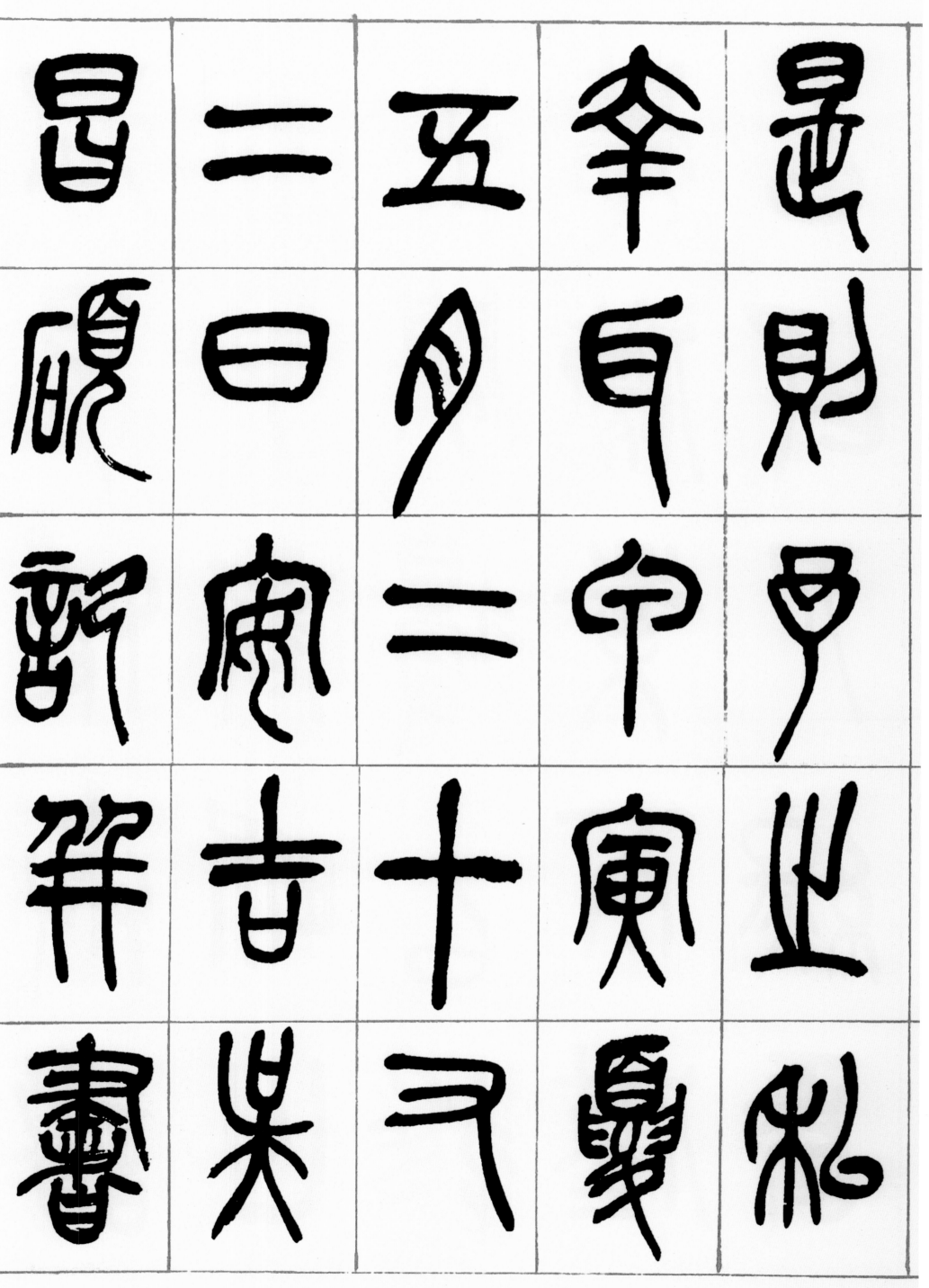

是則予之私／幸耳。甲寅夏／五月二十又／二日，安吉吳／昌碩記並書。／

昌二五牽是

顧日月耳見

記安二中日

羊吉十寅止

壽吳弍　別